英國門薩官方唯一授權

門薩學會MENSA
全球最強腦力開發訓練
台灣門薩——審訂　進階篇　第三級 LEVEL 3

門薩學會MENSA全球最強腦力開發訓練
英國門薩官方唯一授權　進階篇　第三級

PUZZLE CHALLENGE:
Complex problems to baffle your brain

編者	Mensa門薩學會
審訂	台灣門薩
	林至謙、沈逸群、孫為峰、陳謙、陸茗庭、徐健洵
	曾于修、曾世傑、鄭育承、蔡亦崴、劉尚儒
譯者	劉允中
責任編輯	顏妤安
內文構成	賴姵伶
封面設計	陳文德
行銷企畫	劉妍伶
發行人	王榮文
出版發行	遠流出版事業股份有限公司
地址	臺北市中山北路一段11號13樓
客服電話	02-2571-0297
傳真	02-2571-0197
郵撥	0189456-1
著作權顧問	蕭雄淋律師

2022年6月30日　初版一刷
定價　平裝新台幣350元（如有缺頁或破損，請寄回更換）
有著作權·侵害必究 Printed in Taiwan
ISBN　978-957-32-9631-7
遠流博識網　http://www.ylib.com
E-mail：ylib@ylib.com

國家圖書館出版品預行編目 (CIP) 資料

門薩學會MENSA全球最強腦力開發訓練. 進階篇第三級/Mensa門薩學會編；劉允中譯. -- 初版. -- 臺北市：遠流出版事業股份有限公司,
2022.06
面；　公分
譯自：Mensa : puzzle challenge
ISBN 978-957-32-9631-7(平裝)
1.CST: 益智遊戲
997　　　111008634

各界頂尖推薦

何季蓁｜Mensa Taiwan台灣門薩理事長
馬大元｜身心科醫師、作家／YouTuber、醫師國考／高考榜首
逸　馬｜逸馬的桌遊小教室創辦人
郭君逸｜國立臺灣師範大學數學系副教授
張嘉峻｜腦神在在創辦人兼首席講師

★「可以從遊戲中學習，是最棒的事了。」

——逸馬的桌遊小教室創辦人／逸馬

★「大腦像肌肉，越鍛鍊就會越發達。建議各年齡的朋友都可以善用這套書，讓大腦每天上健身房！」

——身心科醫師、作家／YouTuber、醫師國考／高考榜首／馬大元

★「規律的觀察是基本且重要的數學能力，這樣的訓練的其實不只是為了智力測驗，而是能培養數學的研究能力。」

——國立臺灣師範大學數學系副教授／郭君逸

★「小時候是智力測驗愛好者，國小更獲得智力測驗全校第一！本書有許多題目，讓您絞盡腦汁、腦洞大開；如果想體會解謎的樂趣，一定要買一本來試試看，能提升智力、開發大腦潛力！」

——腦神在在創辦人兼首席講師／張嘉峻

關於門薩

門薩學會是一個國際性的高智商組織，會員均以必須具備高智商做為入會條件。我們在全球40多個國家，總計已經有超過10萬人以上的會員。門薩學會的成立宗旨如下：

* 為了追求人類的福祉，發掘並培育人類的智力。
* 鼓勵進行關於智力本質、特質與運用的研究。
* 為門薩會員在智力與社交面向提供具啟發性的環境。

只要是智商分數在當地人口前2%的人，都可以成為門薩學會的會員。你是我們一直在尋找的那2%的人嗎？成為門薩學會的會員可以享有以下的福利：

* 全國性與全球性的網路和社交活動。
* 特殊興趣社群－提供會員許多機會追求個人的嗜好與興趣，從藝術到動物學都有機會在這邊討論。
* 不定期發行的會員限定電子雜誌。
* 參與當地的各種聚會活動，主題廣泛，囊括遊戲到美食。
* 參與全國性與全球性的定期聚會與會議。
* 參與提升智力的演講與研討會。

歡迎從以下管道追蹤門薩在台灣的最新消息：
官網　https://www.mensa.tw/
FB粉絲專頁　https://www.facebook.com/MensaTaiwan

目錄

前言

歡迎打開這本五彩繽紛的難題挑戰書，希望你也會覺得這些謎題不但刺激思考，也豐富你的生活，讓你一直到最後一頁都不斷動腦。這本書包含超過100個難題挑戰，有的比較簡單，有的比較困難，不過每一題難度如何就看個人了，有的題目對某些人來說容易，對某些人來說很困難，這和個性還有解題方式有關。不過，如果你在解某一題的時候卡關了，可以先暫停一下，想想別的事情，或是先換一題也可以，過一陣子再回來試試看，有時候轉移一下就會得到靈感，或是想出解答。如果真的卡住了，那也不用擔心，我們在書的最後有附上答案，想不出來還是可以找到解方！

所以，好好享受我們設計的難題挑戰吧！

難題挑戰

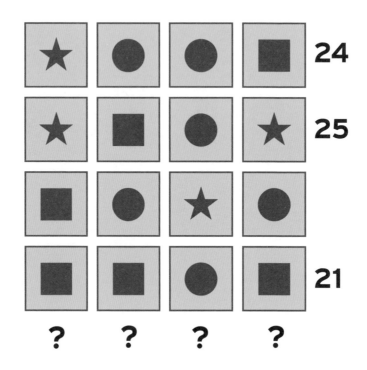

每一個符號分別代表某個正整數。請找出每個符號
代表的數字,以及問號應該是哪個數字。

解答請見第146頁。

下面圖形應顯示同一個箱子的三個面,請問哪一個
與其他兩者不同?

A　　　　　　　　　　**B**

C

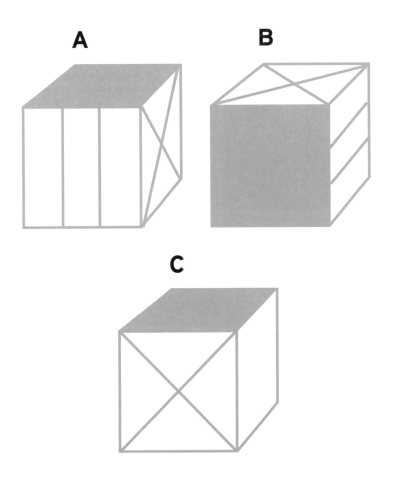

解答請見第146頁。

每一個符號分別代表某個正整數。請找出每個圖案代表的數字,以及問號應該是哪個數字。

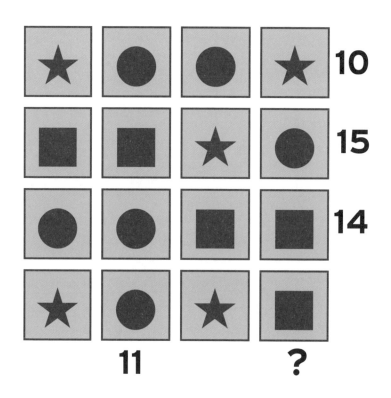

解答請見第146頁。

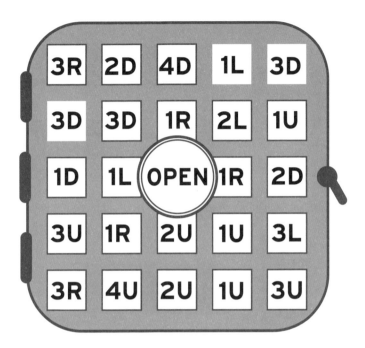

只有一種方式可以打開這個保險箱。每個按鍵都需要按一次,順序要全對,才能抵達「OPEN」解鎖。按鍵上的英文字母與數字是用來提示下一個按鍵位置:U是往上移動、L是往左移動、D是往下移動、R是往右移動;數字代表往此方向移動幾格就是下一個按鍵。請問要從哪個按鍵開始,才能解鎖保險箱?

解答請見第146頁。

將以下數字方塊排列組合成一個正方形,並使正方形上的第一列與第一行、第二列與第二行……(依此類推)內,同序位行列中的數字排序皆應相同。完成後的正方形應該是什麼樣子呢?

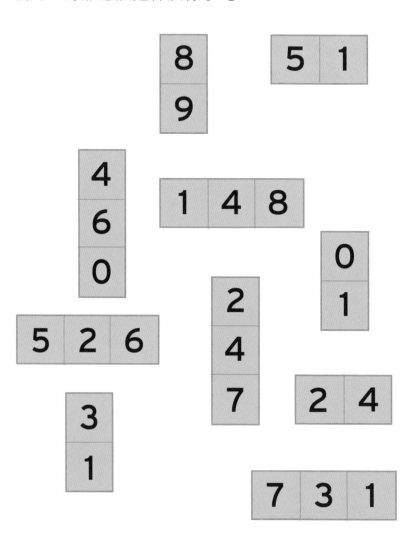

解答請見第146頁。

請依照下圖的AB數列邏輯，填入問號中的兩個數字。

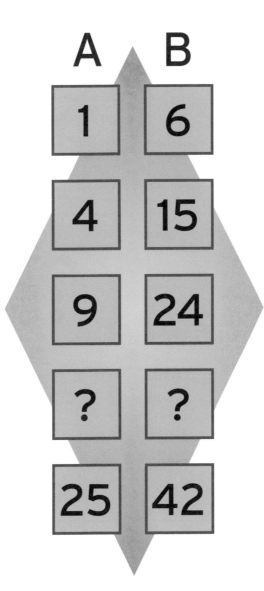

A B

A	B
1	6
4	15
9	24
?	?
25	42

解答請見第146頁。

依照Z字形筆畫順序，請問下一個圖形應該是哪個呢？

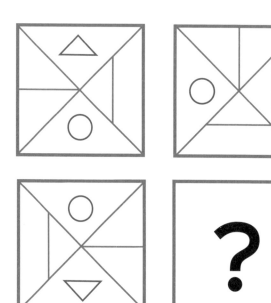

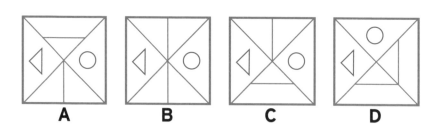

A B C D

解答請見第146頁。

依照Z字形筆畫順序,請問問號應該是哪個圖形呢?

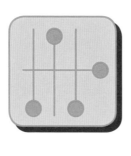 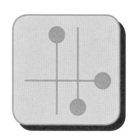

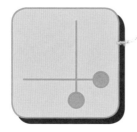

A　　**B**　　**C**　　**D**

解答請見第146頁。

依照順序，問號應該是哪個數字呢？

2

3

5

?

11

解答請見第146頁。

每個形狀分別代表一個重量。天平1和天平 2皆為平衡。問號處應該放上幾個方形,才能使天平3保持平衡呢?

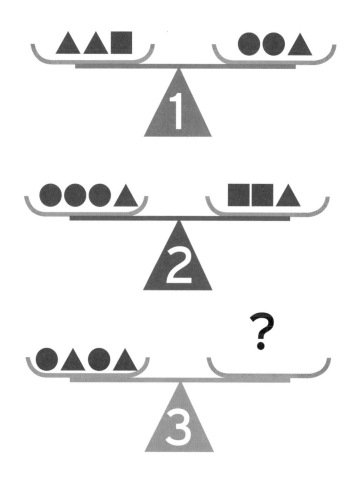

解答請見第146頁。

請問哪兩個方格內的符號種類與數量皆相同？

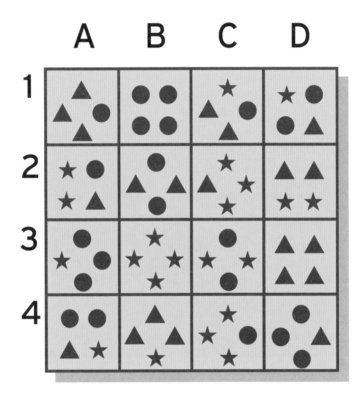

解答請見第146頁。

請問哪個圓盤和其他圓盤不是同類？

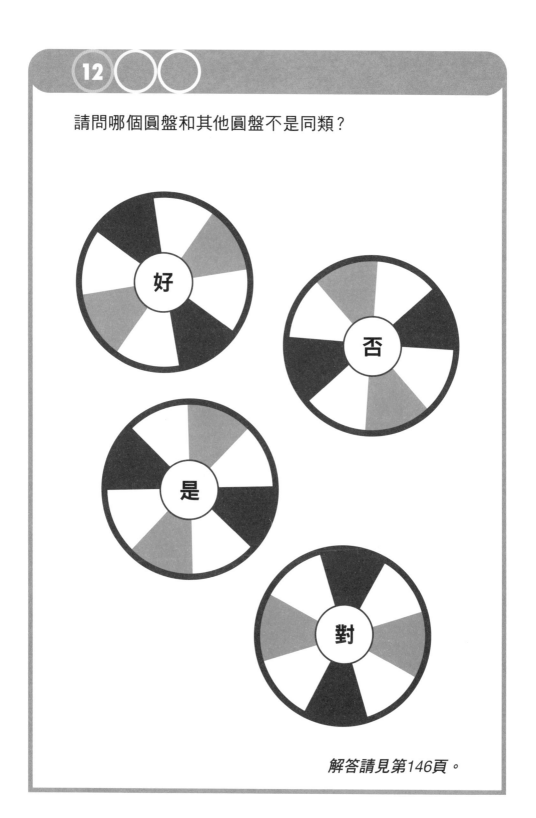

解答請見第146頁。

請問哪兩個方格內的符號種類與數量皆相同？

解答請見第146頁。

每一個符號分別代表某個整數,且其中一個數字是負數。請找出每個符號代表的數字,以及問號代表哪個數字。

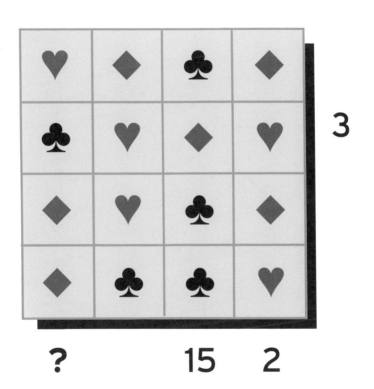

解答請見第146頁。

A-A線段上有3隻兔子，C-C線段上也有3隻兔子，B-B線段上有2隻兔子。請問　請問3隻兔子排成的線段有幾條、2隻兔子可排成的線段有幾條？另外，趕走3隻兔子以後，要如何重新排列剩下的6隻兔子，形成3條都由3隻兔子排成的線段呢？

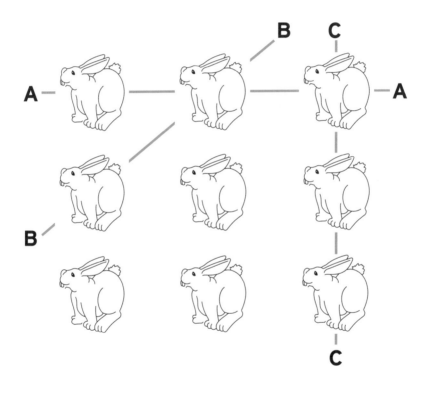

解答請見第147頁。

這三行密碼分別代表米開朗基羅（Michelangelo）、康斯塔伯（Constable）和李奧納多·達·文西（Leonardo Da Vinci）三個名字。依此邏輯，下面的密碼中隱藏了哪六位藝術家的名字呢？

1

2

3

4

5

6

解答請見第147頁。

問號應該是哪個數字呢？

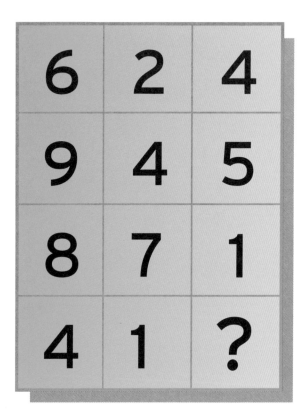

解答請見第147頁。

這些奇怪時鐘上的分針和時針分別依循某種規則前進。請問第4個時鐘的分針和時針應分別指向哪個位置？

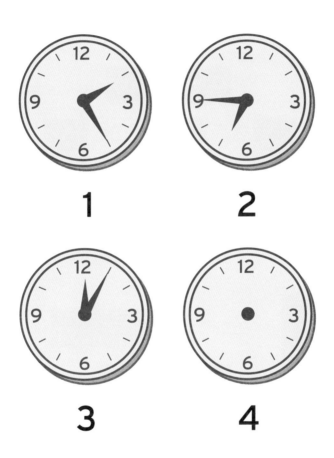

1

2

3

4

解答請見第147頁。

將以下數字方塊排列組合成一個正方形，並使正方形上的第一列與第一行、第二列與第二行……(依此類推)內，同序位行列中的數字排序皆應相同。完成後的正方形應該是什麼樣子呢？

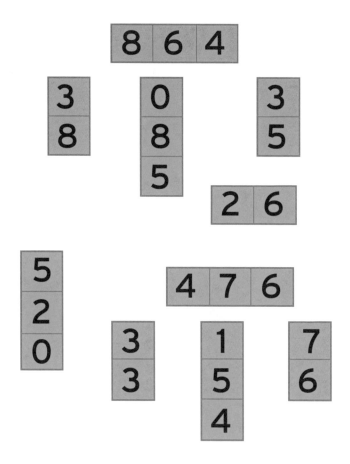

解答請見第147頁。

從最左邊的圓圈出發，沿著線向右走（不能回頭），終點是最右邊的圓圈。橢圓點代表-10，菱形點代表-15。將經過的數字、橢圓和菱形相加，抵達終點時的最大值與最小值分別是多少？

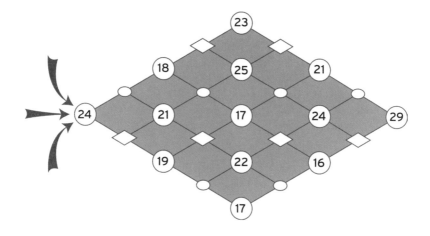

解答請見第147頁。

在方框中填入正確的字母,可以拼成一位知名音樂家的英文名字,字母編碼方式如下圖。有兩種方式可以填入字母,一種是對的,一種是錯的,請問正確的拼字可以組出哪位音樂家?

	A	B	C	D	E
1	W	T	E	D	E
2	F	C	R	H	P
3	E	U	A	I	U
4	K	M	B	V	S
5	O	L	J	G	N

4C	1E	5B	1B	3C	4B	3E	1C	4A
1A	3D	3A	4E	2D	5A	4D	2B	5E

解答請見第147頁。

右圖為字母的編碼
方式，請問下圖可
以解出哪些歷史
上知名科學家的名
字？

A		G		O	
B		H		P	
C		I		R	
D		L		S	
E		M		T	
F		N		U	

A

B

C

D

E

F

G

H

I

J

解答請見第148頁。

下圖中的箭頭指向有規則可循。從左上方的箭頭開始，依垂直方向前進，請問缺漏的箭頭應該指向哪個方向？

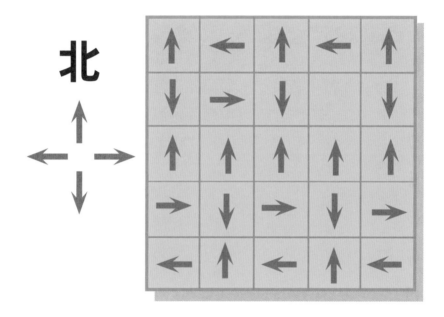

解答請見第148頁。

這裡有個特別的保險箱，每個按鍵都需要按一次，順序要全對，才能抵達「OPEN」解鎖。按鍵上的英文字母與數字是用來提示下一個按鍵位置：U是往上移動、L是往左移動、D是往下移動、R是往右移動；數字代表往此方向移動幾格就是下一個按鍵。請問要從哪個按鍵開始，才能解鎖保險箱？

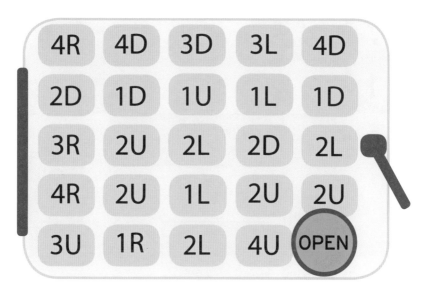

4R	4D	3D	3L	4D
2D	1D	1U	1L	1D
3R	2U	2L	2D	2L
4R	2U	1L	2U	2U
3U	1R	2L	4U	OPEN

解答請見第148頁。

將以下數字方塊排列組合成一個正方形，並使正方形上的第一列與第一行、第二列與第二行……(依此類推)內，同序位行列中的數字排序皆應相同。完成後的正方形應該是什麼樣子呢？

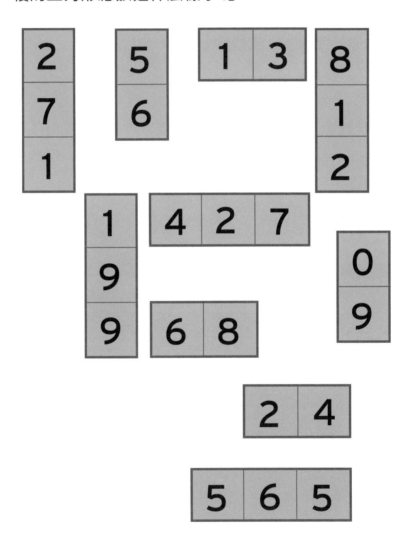

解答請見第148頁。

請問哪個數字和其他數字不是同類？

50

24

68

31

18

解答請見第148頁。

下面圖形應顯示同一個箱子的三個面，請問哪一個與其他不同？

A

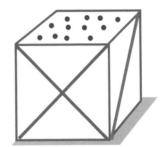

B

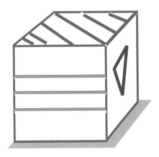

C

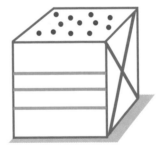

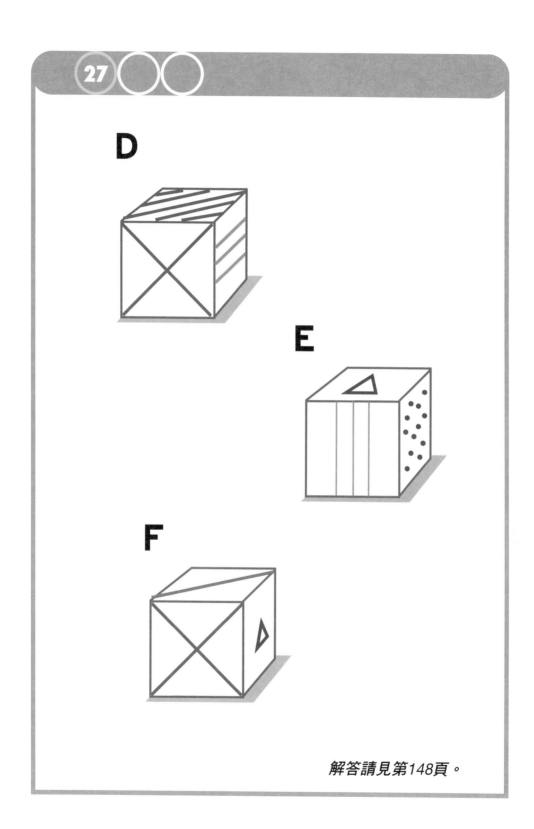

D

E

F

解答請見第148頁。

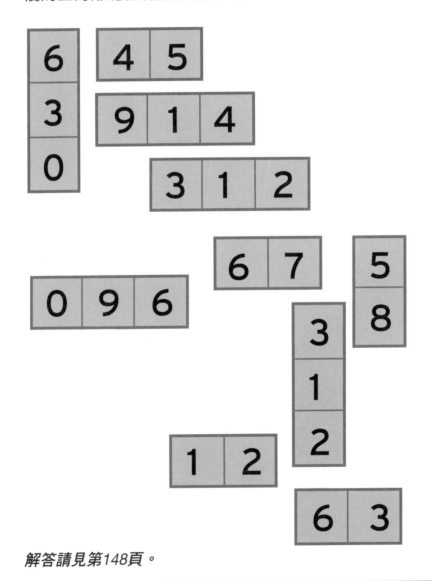

將以下數字方塊排列組合成一個正方形,並使正方形上的第一列與第一行、第二列與第二行……(依此類推)內,同序位行列中的數字排序皆應相同。完成後的正方形應該是什麼樣子呢?

解答請見第148頁。

1美元＝100美分，有1分、5分、10分、25分、50分與1美元等6種幣值的錢幣。珍珍的小豬撲滿裡有5.24美元，其中有4種不同幣值的錢幣，且4種錢幣數量相同。請問她有哪4種錢幣？數量是多少？

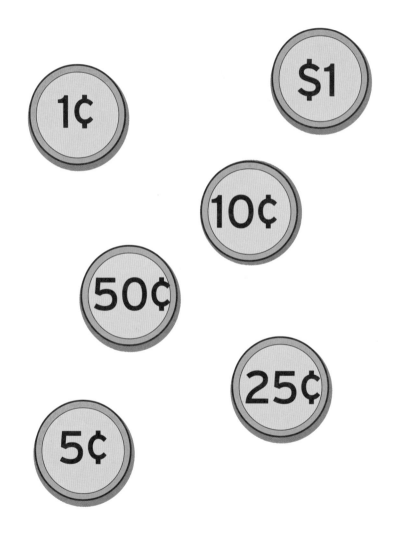

解答請見第148頁。

問號應該是哪個數字呢？

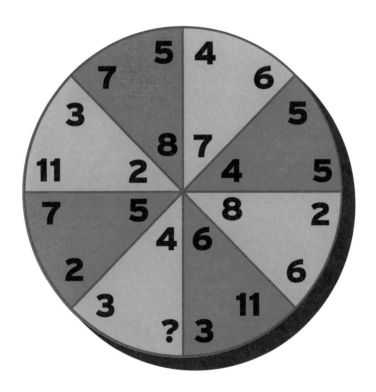

解答請見第148頁。

這些時鐘上的分針和時針依循某種奇怪規則前進。
請問第4個時鐘的分針和時針應分別指向哪個位置?

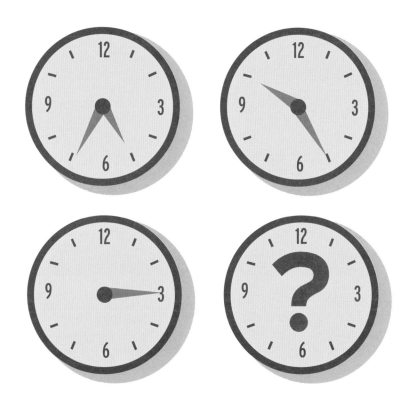

解答請見第148頁。

請問E三角形是哪個顏色呢？

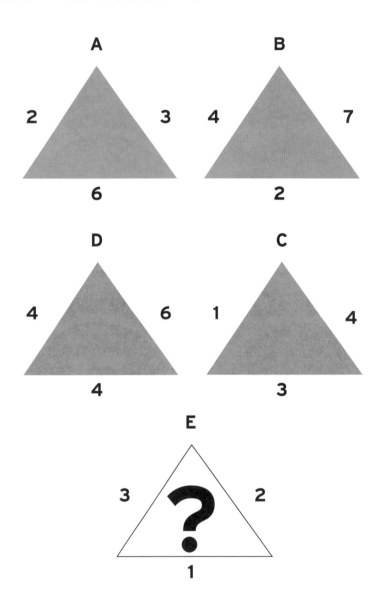

解答請見第148頁。

問號應該是哪個數字呢？

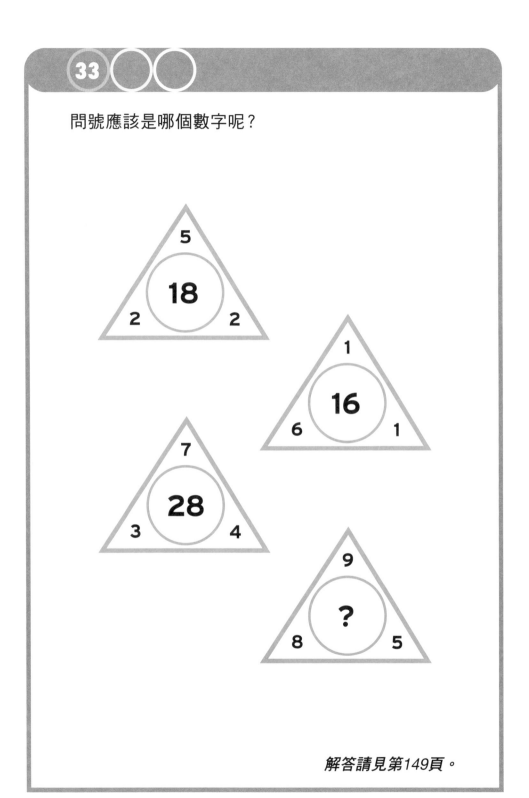

解答請見第149頁。

天平1和天平2皆為平衡。問號處應該放上幾個方塊,才能使天平3保持平衡呢?

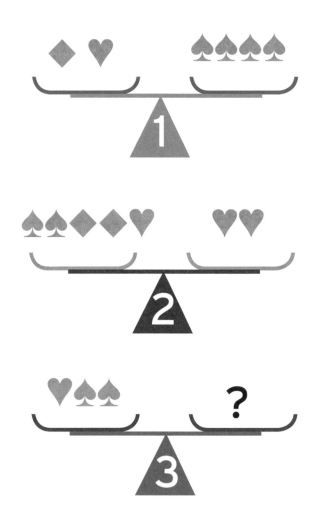

解答請見第149頁。

請問第4個時鐘的分針和時針應分別指向哪個位置?

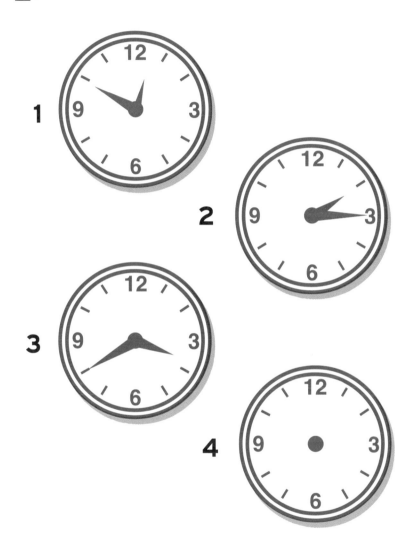

解答請見第149頁。

下列圖示依照Z字形筆順排序，為同一個奇怪時鐘，
且時鐘上的分針和時針各自依循某種規則前進。請
問問號時鐘的分針和時針應分別指向哪個位置？

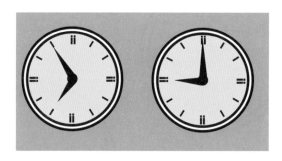

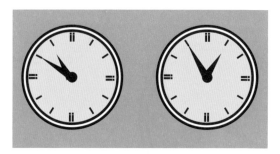

解答請見第149頁。

每一個符號分別代表某個正整數。請找出每個符號代表的數字，以及問號應該是哪個數字。

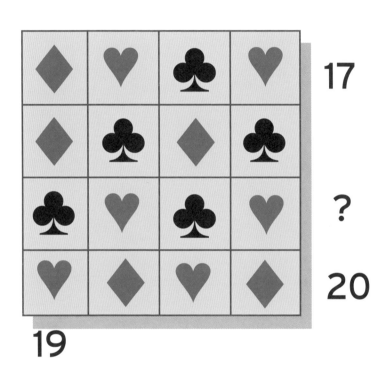

解答請見第149頁。

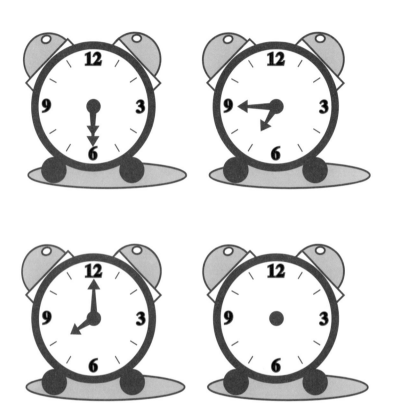

下列圖示依照Z字形筆順排序,為同一個奇怪時鐘,
且時鐘上的分針和時針各自依循某種規則前進。請
問問號時鐘的分針和時針應分別指向哪個位置?

解答請見第149頁。

從最左邊的圓圈出發，沿著線向右走（不能回頭），終點是最右邊的圓圈。圓點代表÷2，方形點代表×3，三角形點代表+13。將經過的數字、圓點、方形和三角形相加，抵達終點時的最大值與最小值分別是多少？

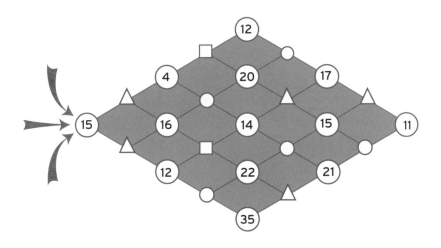

解答請見第149頁。

將以下數字方塊排列組合成一個正方形,並使正方形上的第一列與第一行、第二列與第二行……(依此類推)內,同序位行列中的數字排序皆應相同。完成後的正方形應該是什麼樣子呢?

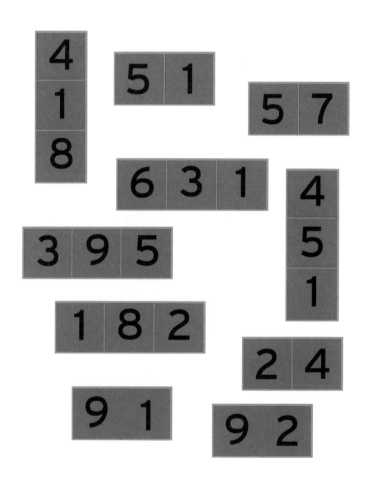

解答請見第149頁。

下圖中的箭頭指向有規則可循。從左上方的箭頭開始，依垂直方向前進，請問缺漏的箭頭應該指向哪個方向？

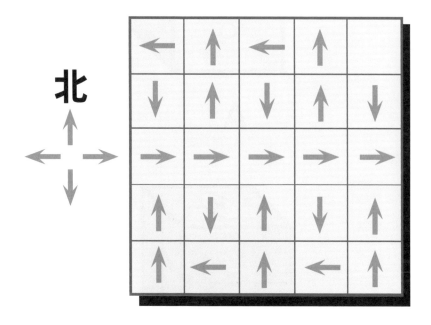

北

解答請見第149頁。

下面圖形應顯示同一個箱子的三個面,請問哪一個與其他不同?

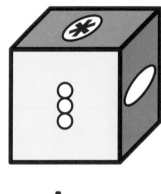

A

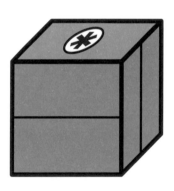

B

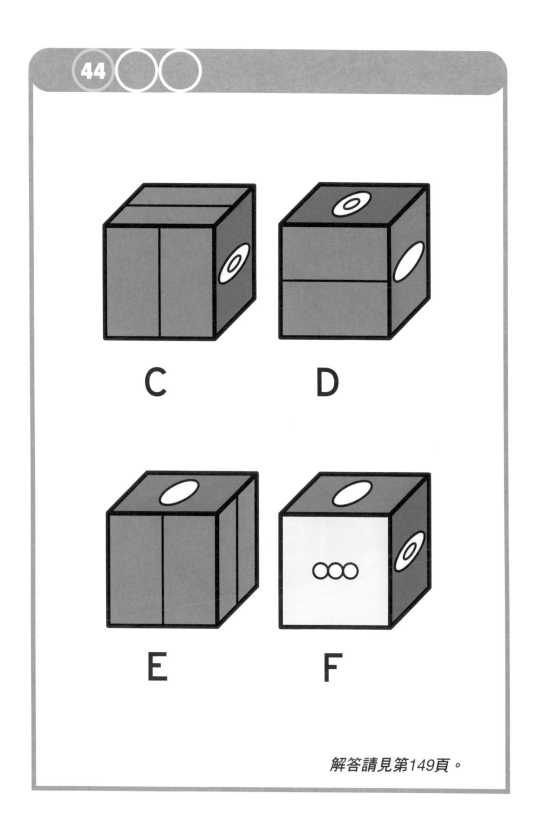

C

D

E

F

解答請見第149頁。

在這個特別的飛鏢靶上，有幾種方法可以用三支飛鏢射到總分30呢？每支飛鏢都要得分，同一區可以射超過一支飛鏢，相同的分數組合只算一種方式（即，順序不同不計）。

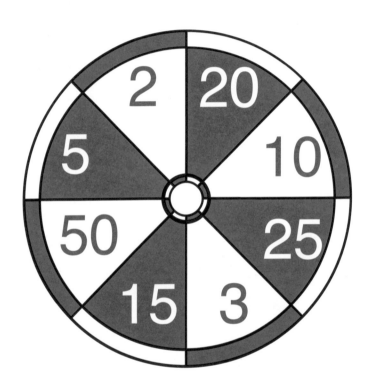

解答請見第149頁。

每一個符號分別代表某個正整數。請找出每個符號代表的數字，以及問號應該是哪個數字。

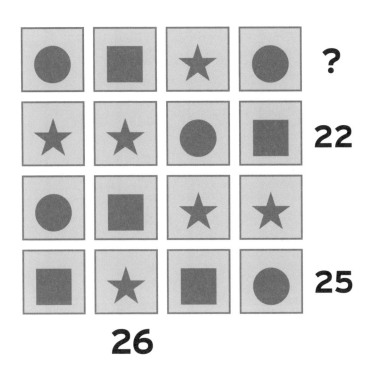

? 22 25 26

解答請見第149頁。

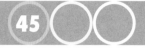

每一個符號分別代表某個正整數。請找出每個符號代表的數字，以及問號應該是哪個數字。

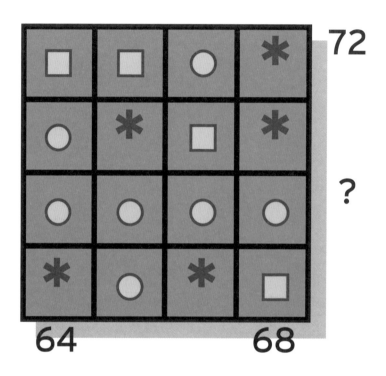

解答請見第149頁。

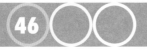

請問最後的框格內應該呈現哪個圖案呢?

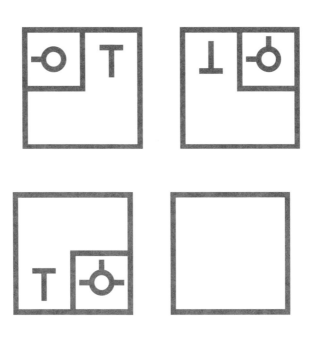

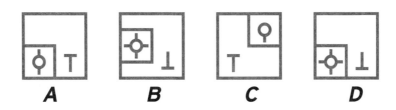

A　　　B　　　C　　　D

解答請見第150頁。

問號應該是哪個數字呢？

3	6	4	1	5
9	8	5	3	6
6	2	1	2	?

解答請見第150頁。

問號應該是哪個數字呢？

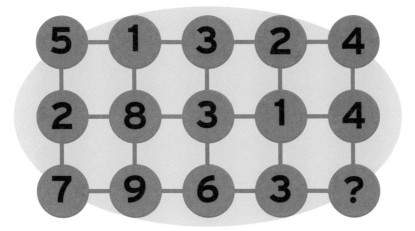

解答請見第150頁。

請問下一個圖形應該是哪個呢？

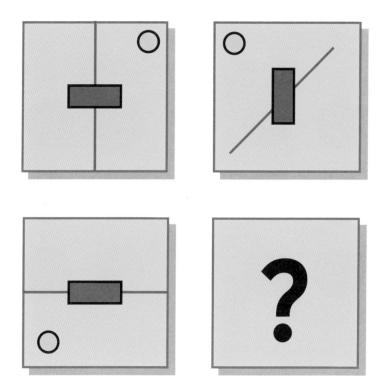

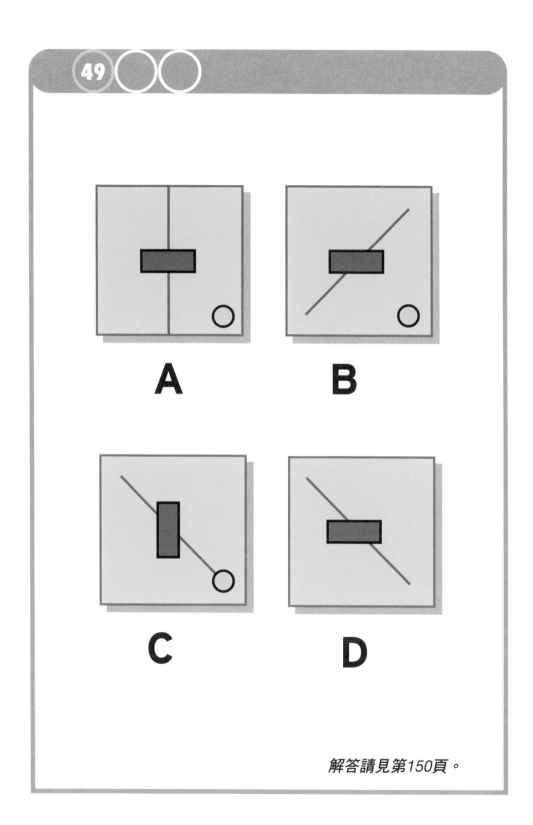

A

B

C

D

解答請見第150頁。

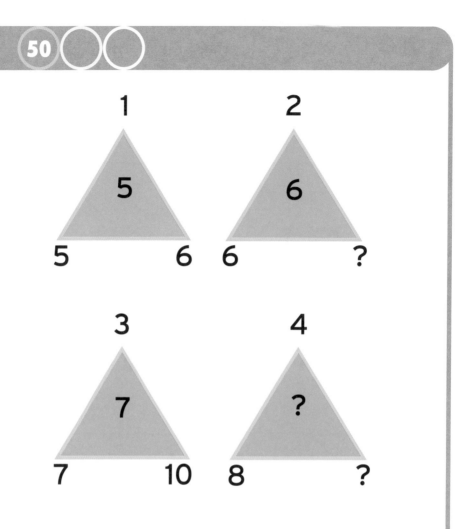

三角形內外的數字存在某種規則，問號應該是哪個數字呢？

解答請見第150頁。

每一個符號分別代表某個正整數。請找出每個符號代表的數字，以及問號應該是哪個數字。

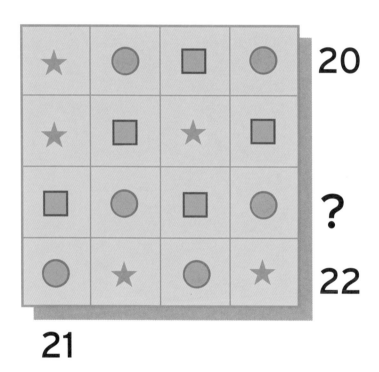

解答請見第150頁。

問號應該是哪兩個數字呢？

6	16	23	23
4	9	15	14
2	7	8	9
2	2	7	5
?	?	1	4

解答請見第150頁。

問號應該是哪個數字呢？

8	1	2	4
6	1	3	7
9	1	7	8
5	1	4	9
8	?	?	8

解答請見第151頁。

這兩個氣球上的哪個數字和其他數字不是同類？

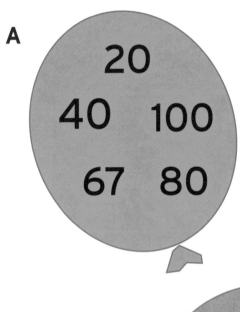

A

20

40　100

67　80

B

27　409

216

54

108

解答請見第151頁。

下面圖形應顯示同一個箱子的三個面,請問哪一個
與其他不同?

A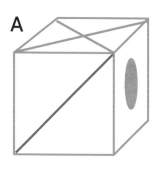

B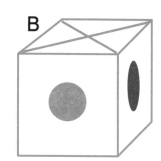

C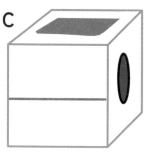

D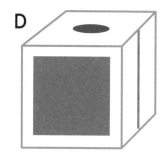

E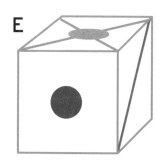

F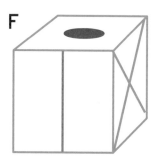

解答請見第151頁。

下面的密碼代表「United States」（美國）：

$\Upsilon\ \cap\ \dot{\varnothing}\ \bigstar\ \maltese\ \text{Ψ}$

$\text{♑}\ \maltese\ \odot\ \maltese\ \text{♅}\ \text{♑}$

以下可以解出美國哪幾個州的州名呢？

1. $\text{♋}\ \dot{\varnothing}\ \cap\ \cap\ \text{♅}\ \text{♑}\ \text{♍}\ \maltese\ \odot$

2. $\maltese\ \text{♅}\ \times\ \odot\ \text{♑}$

3. $\odot\ \text{II}\ \odot\ \text{♑}\ \varnothing\ \odot$

4. $\hbar\ \odot\ \text{II}\ \dot{\varnothing}\ \varnothing\ \text{♍}\ \text{↗}\ \cap\ \dot{\varnothing}\ \odot$

5. $\varnothing\ \text{II}\ \text{♍}\ \text{↗}\ \text{♀}\ \Upsilon\ \odot$

6. $\text{II}\ \text{♍}\ \Upsilon\ \text{♀}\ \text{♑}\ \dot{\varnothing}\ \odot\ \cap\ \odot$

解答請見第151頁。

每一個色塊分別代表某個正整數，請問黃色代表哪個數字呢？

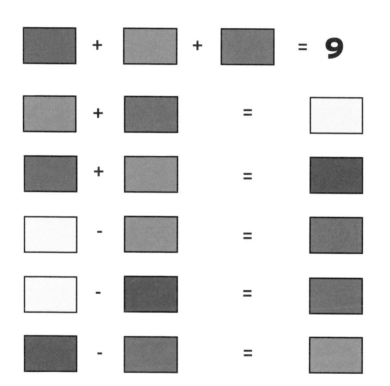

解答請見第151頁。

下面的密碼代表「Presidents」：

☆　✳　✛　✳　☆　❖　✛　★　✳

以下可以解出哪幾個總統的名字呢？

1. ❖　✡　✳　✳　❖　✳

2. ✛　☆　✳　❖　★　★　★　✳　❖　✳

3. ✪　☆　★　★　✳　★　☆

4. ✳　❖　✡　◇　✡　☆

5. ✳　☆　★　✳　❖　★　❖　☆　✳

解答請見第151頁。

下面的密碼代表傳奇影星伊莉莎白·泰勒（Elizabeth Taylor）的姓名拼音：

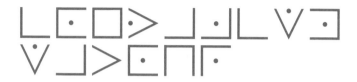

以下可以解出哪幾位傳奇影星的姓名呢？

1.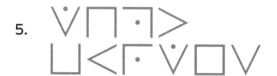

2.

3.

4.

5.

解答請見第151頁。

在右頁的字母表格中,找出以下十個汽車廠牌。提示:可能是直排、橫排或是斜排。

Citroen

Jaguar

Peugeot

Renault

Rolls Royce

Rover

Skoda

Toyota

Volkswagen

Yugo

R	N	B	L	F	K	X	C	D	R
E	N	D	C	W	Q	H	S	O	E
N	E	G	A	W	S	K	L	O	V
A	O	H	J	K	O	L	B	P	O
U	R	G	V	D	S	F	Y	J	R
L	T	C	A	R	A	U	G	A	J
T	I	T	O	E	G	U	E	P	M
P	C	Y	T	O	Y	O	T	A	B
J	C	F	V	G	Z	C	W	D	K
E	K	D	P	M	H	Q	G	Y	F

解答請見第151頁。

下面的密碼代表美國總統伍德洛‧威爾遜
（WOODROW WILSON）的姓名拼音：

以下可以解出哪幾位總統的姓名呢？

1.

2.

3.

4.

5.

6.

解答請見第152頁。

在以下的字母棋盤中，騎士每次可以水平移動兩格加上垂直一格，或是垂直移動兩格加上水平一格（以日字型移動，與西洋棋中的騎士相同），請找出一種走法，從圖中異色標示的T字出發，必須要走過每一格，且不重複走過任何一格。請問最後一格字母是甚麼？

O	T	E	S	I	O	T	I
M	O	P	S	L	B	G	R
E	O	G	N	D	N	G	O
N	E	B	O	R	A	I	O
H	V	E	J	D	L	M	T
S	R	A	E	F	D	R	N
E	W	B	U	A	I	R	C
O	I	M	N	E	R	E	T

解答請見第152頁。

O	P	C	A	O	R	N
K	A	T	Y	I	P	D
L	M	L	R	C	N	A
R	P	I	Y	M	L	D
W	A	E	K	N	G	O
R	N	E	T	C	L	A
R	A	I	O	F	S	E

在上方的字母棋盤中，騎士每次可以水平移動兩格加上垂直一格，或是垂直移動兩格加上水平一格（以日字型移動，與西洋棋中的騎士相同），請找出一種走法，從圖中異色標示的A字出發，必須要走過每一格，且不重複走過任何一格，請問最後一格字母是甚麼？

解答請見第152頁。

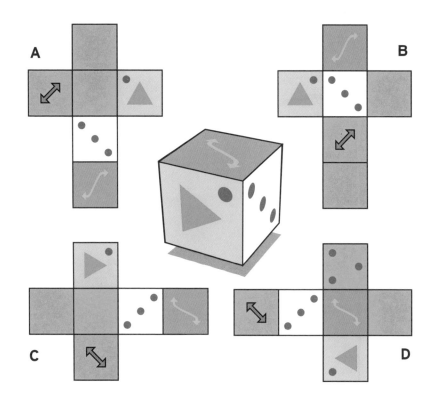

請問哪個圖形是中央盒子的展開圖？

解答請見第152頁。

問號應該是哪個圖案呢？

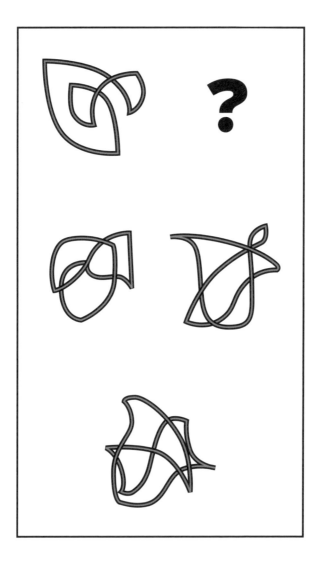

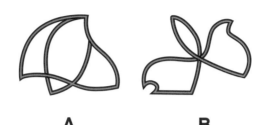

A B

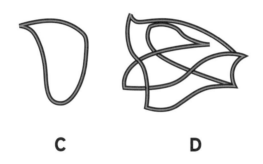

C D

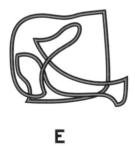

E

解答請見第152頁。

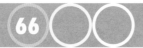

問號應該是哪個圖案呢？

解答請見第152頁。

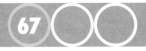

請問哪組圖案和其他圖案不是同類？

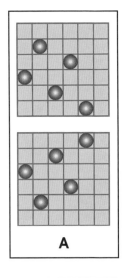

A

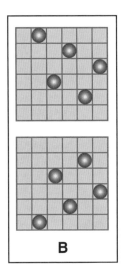

B

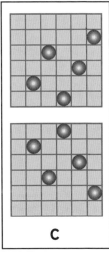

C

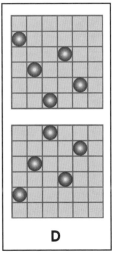

D

解答請見第153頁。

請問哪個圖案和其他圖案不是同類？

A

B

C

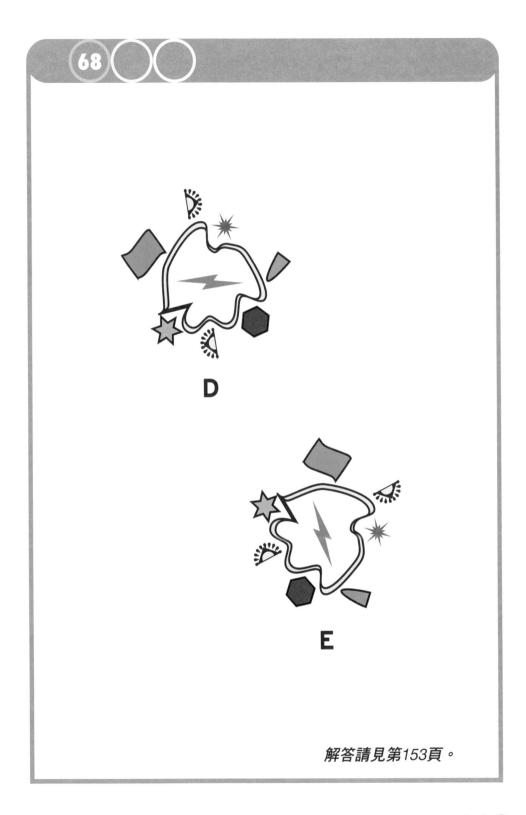

D

E

解答請見第153頁。

在這個槓桿與滑輪系統中,灰色圓點是未固定的轉軸,黑色圓點是固定的支點。從箭頭圖示處推動槓桿時,A與B兩個負載應該會上升還是下降?

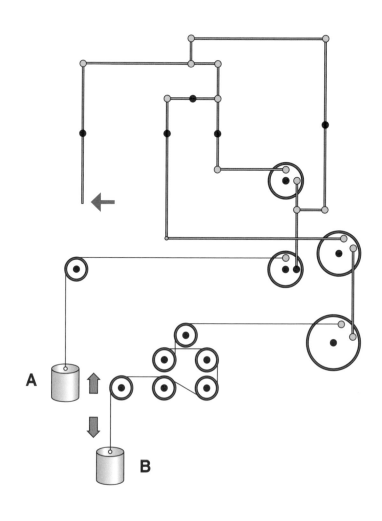

A

B

解答請見第153頁。

請問下一個圖形應該是哪個呢？

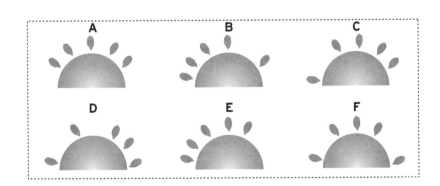

解答請見第153頁。

請找出圖A與圖B的14個不同之處。

A

B

解答請見第153頁。

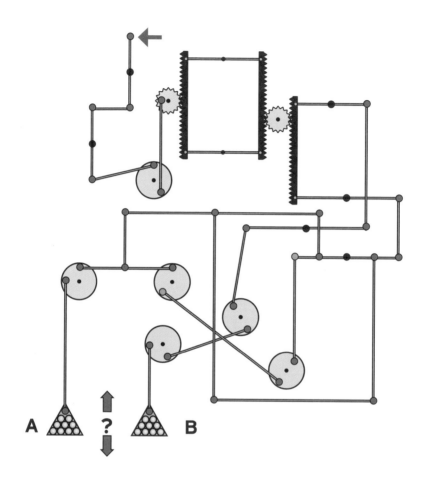

在這個槓桿與滑輪系統中,灰色圓點是未固定的轉軸,黑色圓點是固定的支點。從箭頭圖示處推動槓桿時,A與B兩個負載應該會上升還是下降?

解答請見第153頁。

請問哪組圖案和其他圖案不是同類？

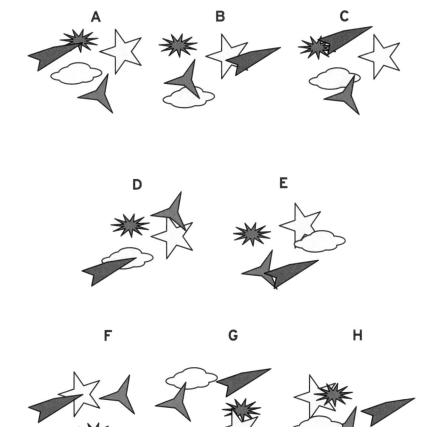

解答請見第153頁。

請問下一個圖形應該是哪個呢？

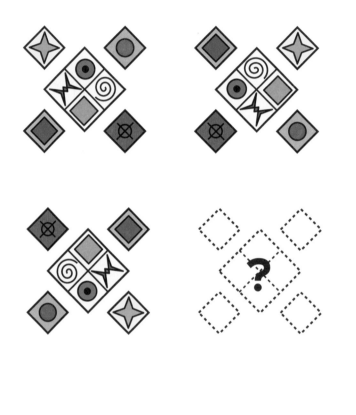

A　　　　B　　　　C　　　　D

解答請見第153頁。

請問哪個圖案和其他圖案不是同類？

A

B

C

D

解答請見第153頁。

請完成以下類比。

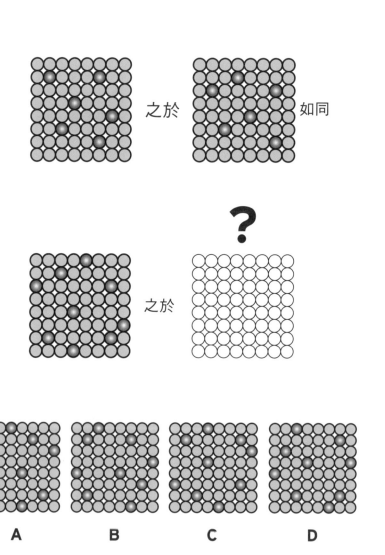

解答請見第153頁。

請問哪個圖案和其他圖案不是同類？

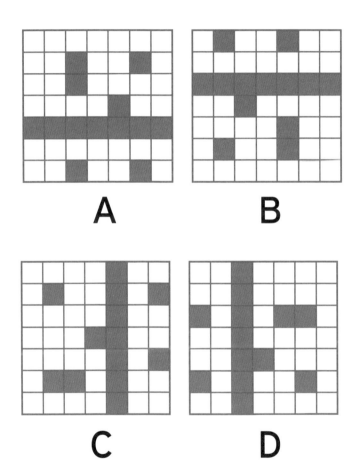

A

B

C

D

解答請見第153頁。

下圖是一個長乘法的總和。 每個圖案分別代表數字
0到9，且代表的數字不會改變。依此邏輯，問號應該
是哪個圖案呢？

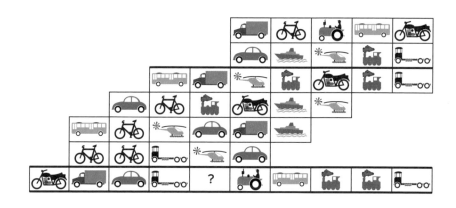

解答請見第153頁。

哪個圖案可以剛好跟中間的圖案組合成一個長方體呢？

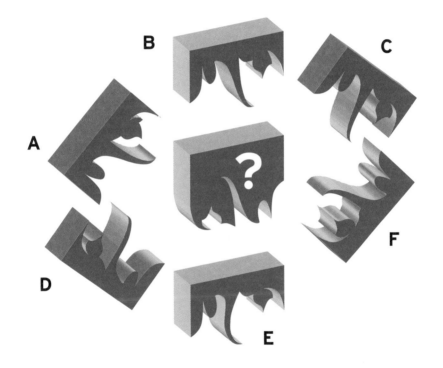

解答請見第154頁。

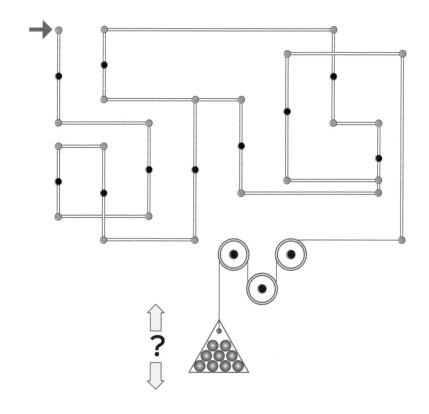

在這個槓桿與滑輪系統中,灰色圓點是未固定的轉軸,黑色圓點是固定的支點。從箭頭圖示處推動槓桿時,負載應該會上升還是下降?

解答請見第154頁。

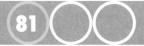

請問哪組圖案和其他圖案不是同類？

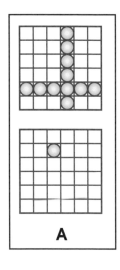

A

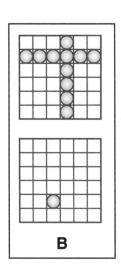

B

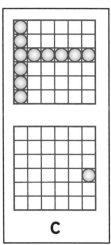

C

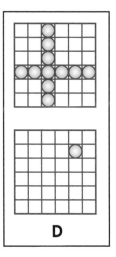

D

解答請見第154頁。

請問哪個圖案和其他圖案不是同類？

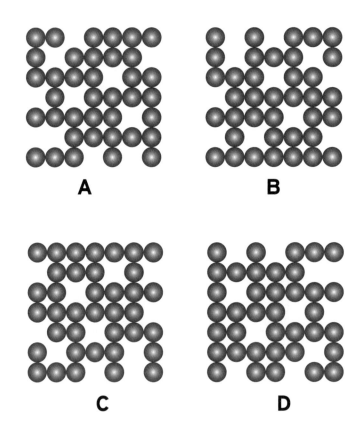

解答請見第154頁。

每個圖案分別代表數字0到9，且代表的數字不會改變。依此邏輯，問號應該是哪個數字呢？（提示：圖右的數字等於該列小計。）

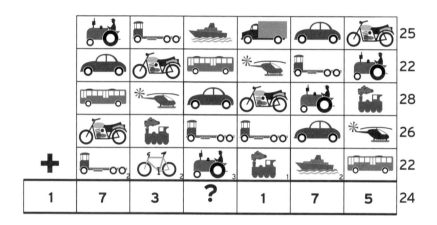

解答請見第154頁。

請問哪個圖案和其他圖案不是同類？

A

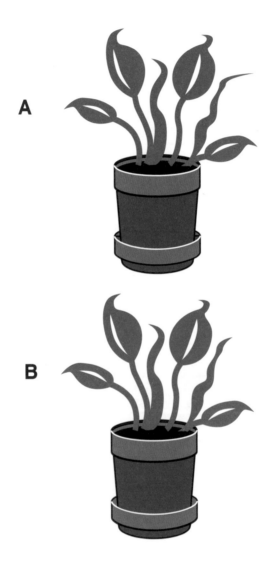

B

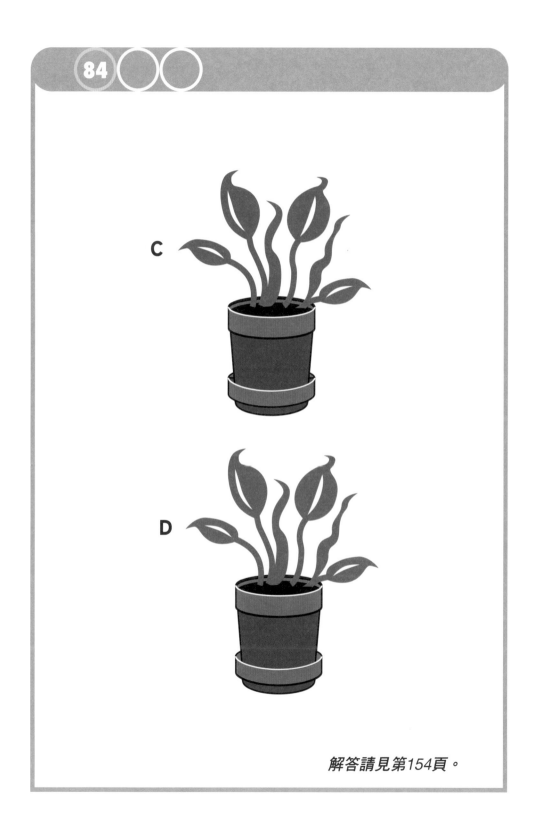

C

D

解答請見第154頁。

在這個槓桿與滑輪系統中，灰色圓點是未固定的轉軸，黑色圓點是固定的支點。轉動手把時，A與B兩個負載應該會上升還是下降？

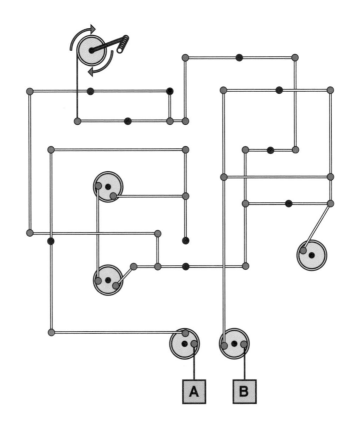

解答請見第154頁。

請問哪兩個圖案和其他三個圖案不是同類？

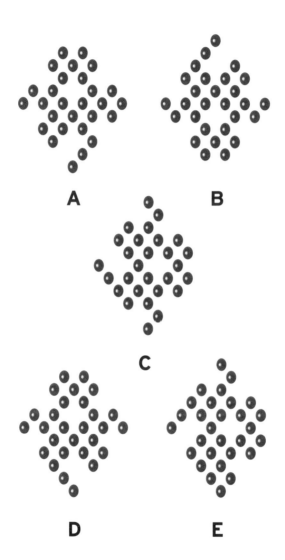

A B

C

D E

解答請見第154頁。

87

問號應該是哪個數字呢？

258 269 212 237 217 254 268 242 ?

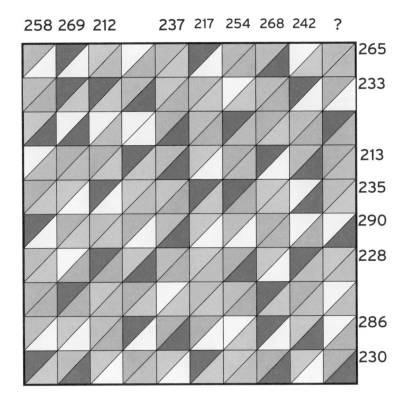

265
233
213
235
290
228
286
230

解答請見第154頁。

請完成以下類比。

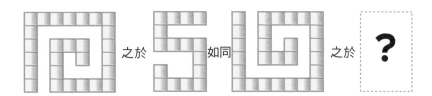

之於 ⋯ 如同 ⋯ 之於 **?**

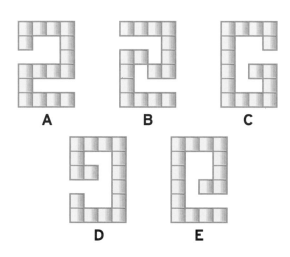

A B C

D E

解答請見第154頁。

問號處應該分別放上哪個圖形呢？

解答請見第154頁。

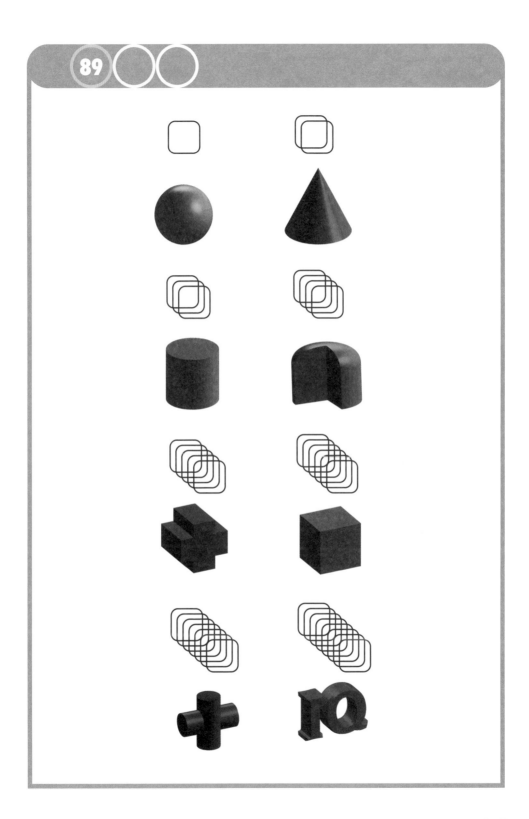

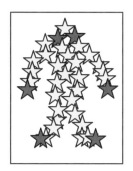

請問下面哪張圖片與方框中的圖片相同？

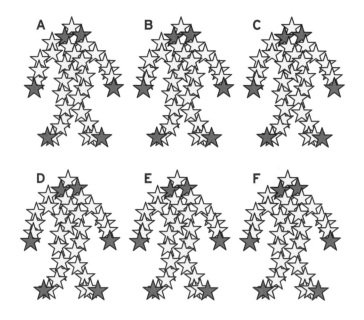

解答請見第155頁。

請在下面的拼圖畫上三條直線，將拼圖劃分為四個區塊。每個區塊要分別有4、5、6、7條蛇、4、5、6、7個鼓與4、5、6、7朵雲。補充：直線不一定要碰到拼圖的邊框。

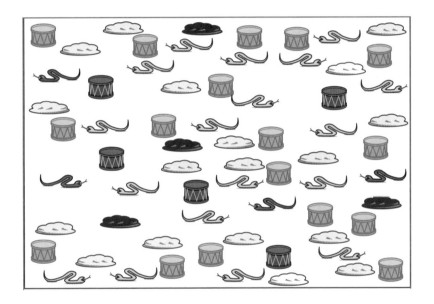

解答請見第155頁。

請問哪六個圖案可以配成兩兩一組呢？

A
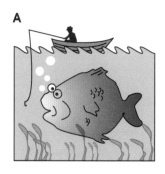

B

C

D

E

F

解答請見第155頁。

老園丁林肯在過世時留給每個孫子19個玫瑰叢；但他的四個孫子：小艾（A）、比利（B）、卡卡（C）和阿德（D）都討厭彼此，所以他們在自己的花叢旁邊搭了籬笆。請問誰用了最多籬笆？

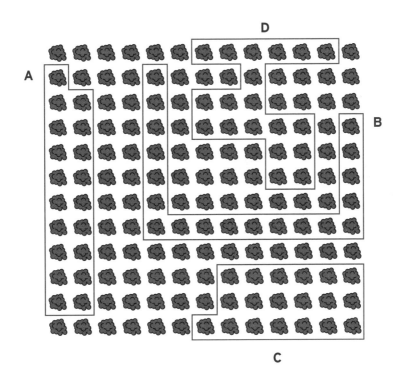

解答請見第155頁。

依照邏輯，問號的磁磚圖案應該是什麼樣子呢？

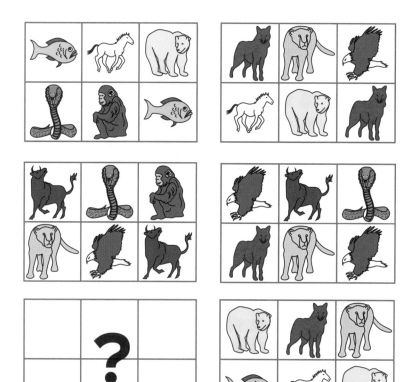

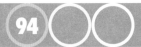

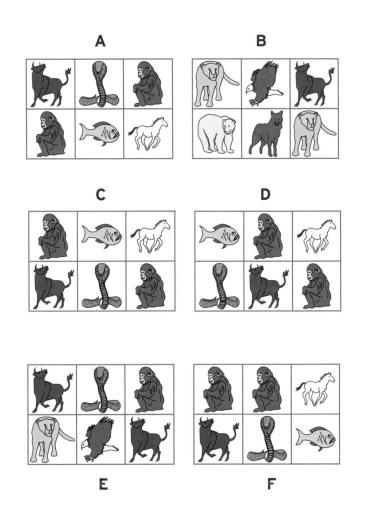

解答請見第155頁。

問號應該是哪個數字呢？

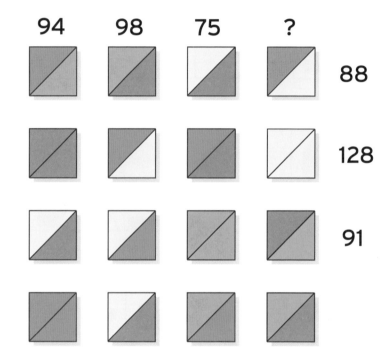

解答請見第155頁。

請在下面的拼圖畫上4條直線，將拼圖劃分為7個區塊。每個區塊要有3個金字塔與7顆球。補充：直線不一定要碰到拼圖的邊框。

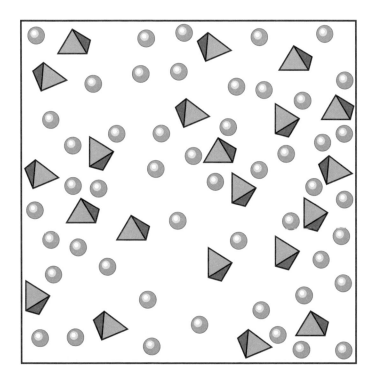

解答請見第155頁。

請完成以下類比。

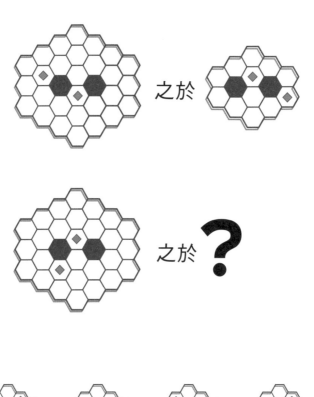

A B C D

E F G H

解答請見第155頁。

問號應該是哪個圖案呢？

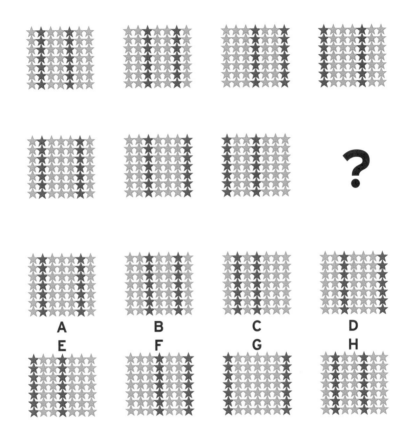

解答請見第155頁。

請問哪個圖形和其他圖形不一樣?

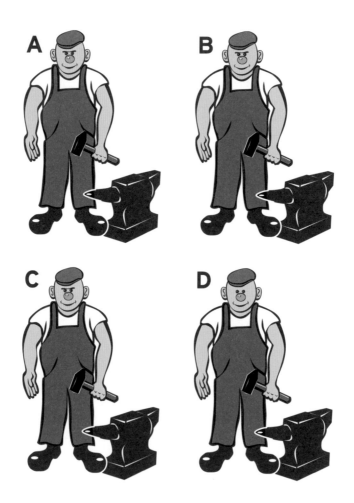

E

F

G

H

解答請見第156頁。

按照A處箭頭方向轉動手把，問號處應該會上升還是下降？

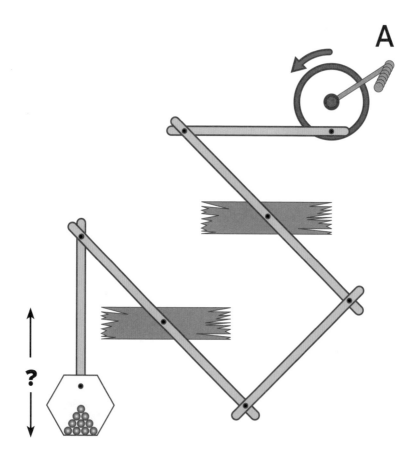

解答請見第156頁。

下圖的左右兩端平衡，且黑色磚塊與白色磚塊重量相同。如果在黑色磚塊上再放上三個磚塊，另一端要在哪裡放上兩塊磚塊才能平衡？

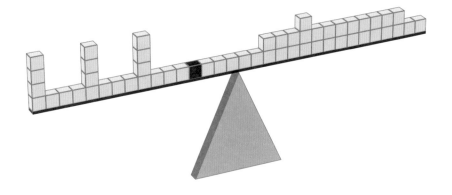

解答請見第156頁。

問號應該是哪兩個英文字母呢？

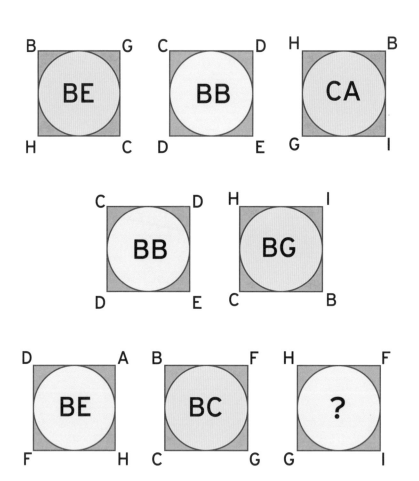

解答請見第156頁。

請問哪個圖形和其他圖形不是同類？

A B

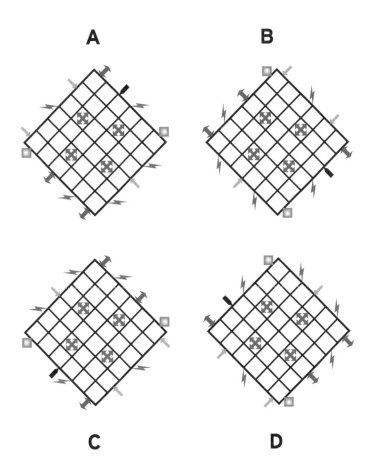

C D

解答請見第156頁。

問號應該是哪個磚塊呢?提示:上排方塊和下排方塊的移動方式有可能不同。

解答請見第156頁。

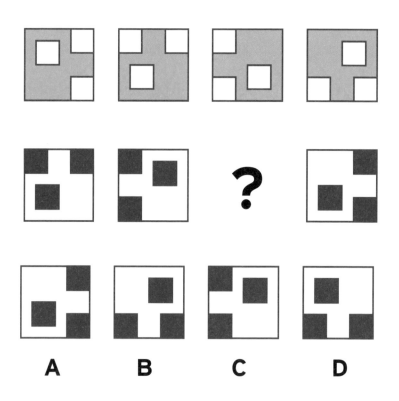

A　　B　　C　　D

請問哪個圖形和其他圖形不是同類？

A

B

C

D

解答請見第156頁。

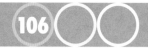

問號應該是哪個數字呢？

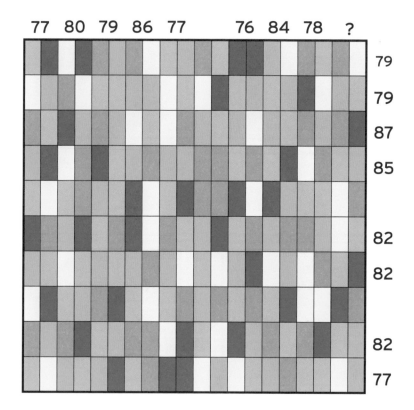

77	80	79	86	77		76	84	78	?	

79
79
87
85
82
82
82
77

解答請見第156頁。

問號應該是哪個圖形呢？

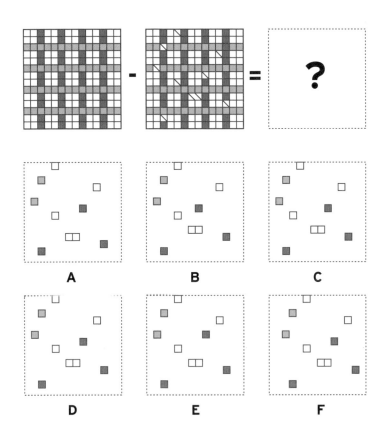

A B C

D E F

解答請見第156頁。

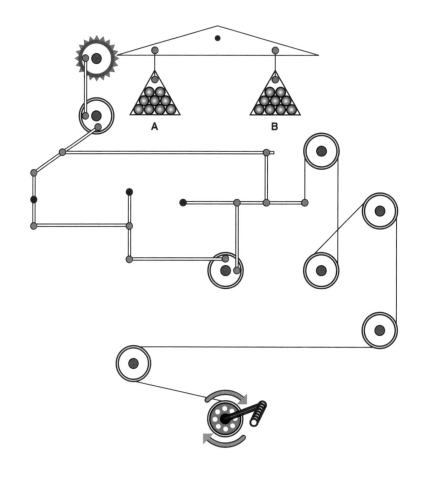

在這個齒輪、槓桿與滑輪系統中,紅色圓點是未固定的轉軸,黑色圓點是固定的支點。按照箭頭方向轉動手把時,A與B兩個負載哪個會上升?

解答請見第156頁。

請完成以下類比。

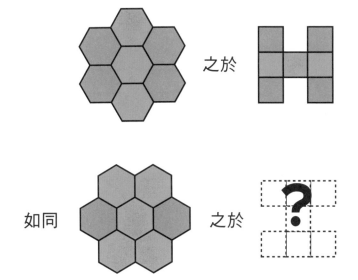

之於

如同

之於

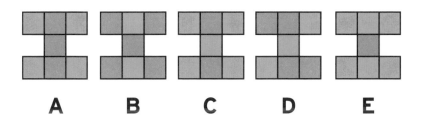

A B C D E

解答請見第156頁。

請完成以下類比。

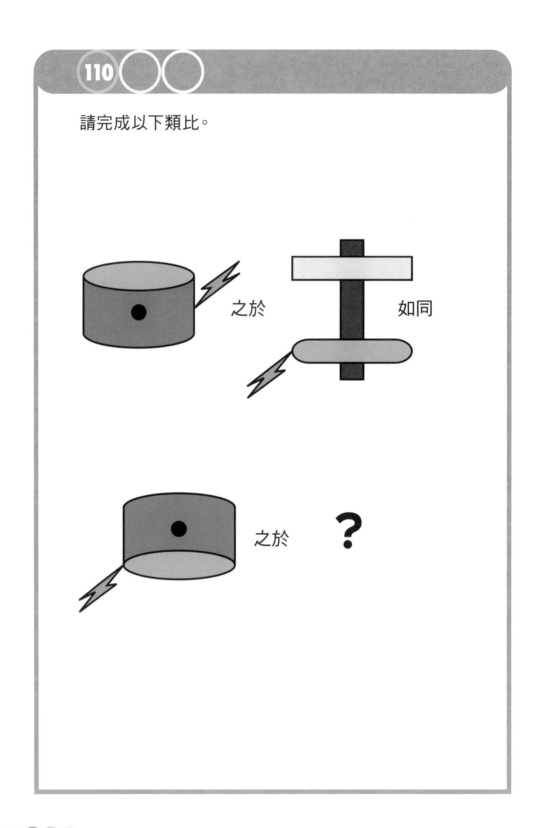

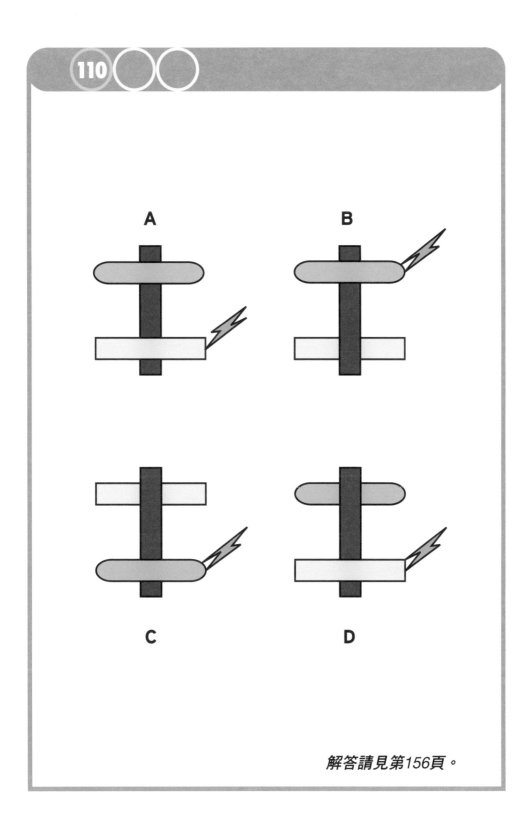

A

B

C

D

解答請見第156頁。

請問哪個圖形和其他圖形不是同類？

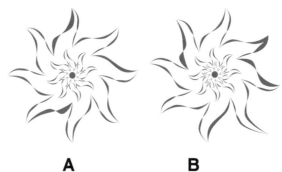

A B

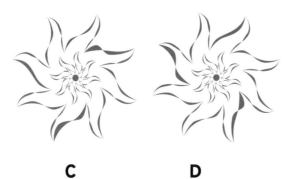

C D

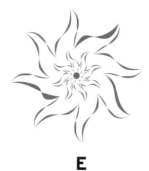

E

解答請見第157頁。

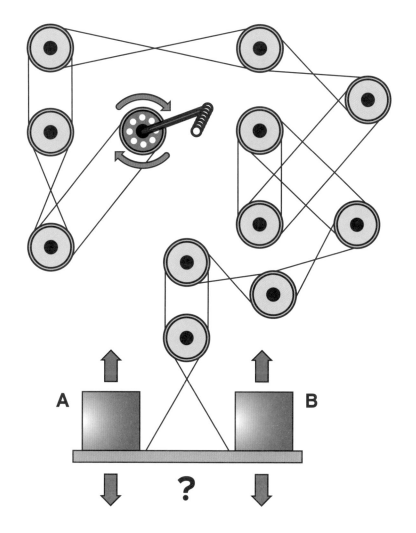

按照箭頭方向轉動手把時，會發生什麼事情呢？

解答請見第157頁。

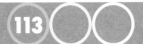

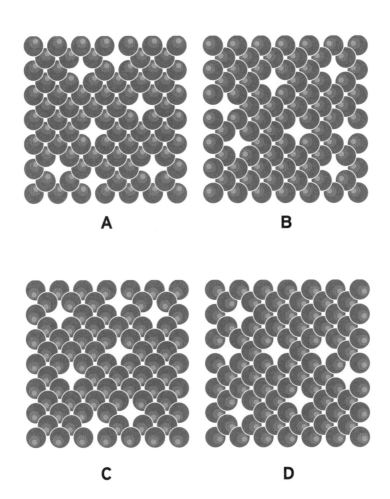

請問哪個圖形和其他圖形不是同類？

解答請見第157頁。

請問哪個圖形和其他圖形不是同類？

A

B

C

D

解答請見第157頁。

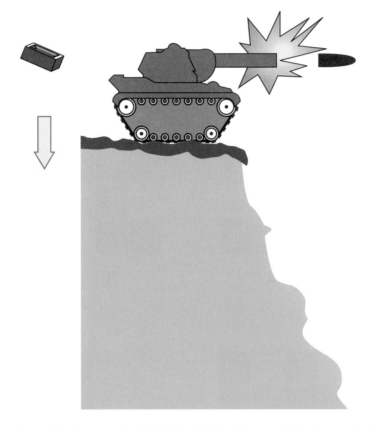

如果山崖上有一塊磚頭往下掉（在一個沒有大氣的星球上），同時坦克車發射了砲彈，砲彈路徑平行於地面。請問會發生哪種情形呢？

(a) 磚頭與砲彈同時著地
(b) 磚頭先著地
(c) 砲彈先著地

解答請見第157頁。

請完成以下類比。

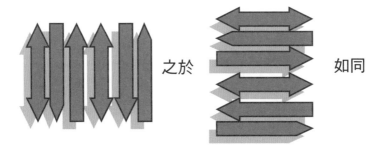

之於 如同

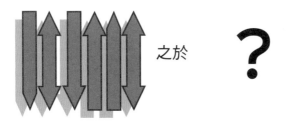

之於 **?**

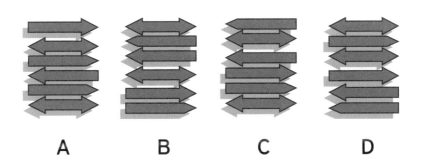

A B C D

解答請見第157頁。

請問下一個圖形應該是哪個呢？

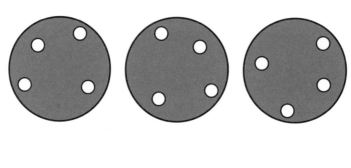

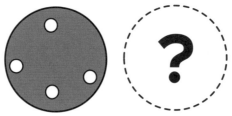

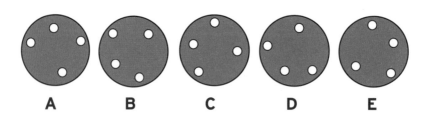

解答請見第157頁。

請完成以下類比。

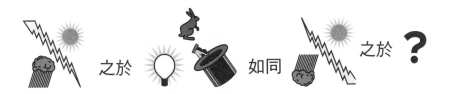

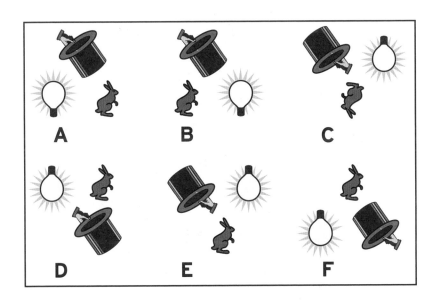

解答請見第157頁。

請找出圖A與圖B的12 個不同之處。

A

B

解答請見第158頁。

請問哪個圖形和其他圖形不是同類？

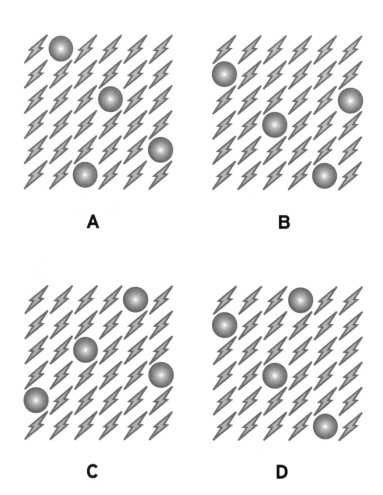

A

B

C

D

解答請見第158頁。

請問哪兩個圖形和其他三個圖形不是同類？

A　　　　**B**

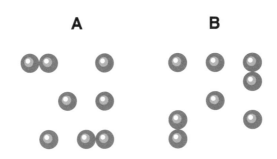

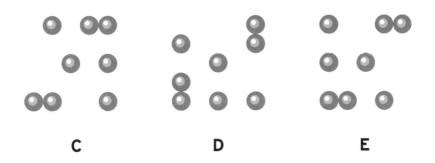

C　　　　**D**　　　　**E**

解答請見第158頁。

解答

1 從左到右依序是：24、22、25、23，★ = 7，● = 6，■ = 5。

2 C。

3 15，★=3，●=2，■=5。

4 左側數起第1欄第2列的3D。

5

2	4	7	3	1
4	6	0	5	1
7	0	1	2	4
3	5	2	6	8
1	1	4	8	9

6 A：16，分別是1、2、3、4、5的平方。B：33，每個數字都加9。

7 A，圖案每次順時針旋轉90度。

8 C，移除垂直線段，水平線段往下。

9 7，這是質數的數列。

10 2個正方形。

11 A4和D1。

12 否。其他三個都是肯定的意思。

13 C1和D3。

14 8。♥ = –2，◆=3，♣ = 4。

15 A.三隻兔子的有8列。B.兩隻兔子的有28列。C.用6隻兔子排出三列三隻兔子的方法如下：

或是

或是

16 1.莫內（Monet，法國畫家）2.達利（Dali，西班畫家）3.林布蘭（Rembrandt，荷蘭畫家）4.多納泰羅（Donatello，義大利雕刻家）5.恩斯特（Ernst，德國畫家）6.梵谷（van Gogh，荷蘭畫家）

17 3，在每一列當中，左邊的數字減去中間的數字等於右邊的數字。

18 5點25分，時針每次增加5小時，分針每次增加20分鐘。

19

1	5	4	7	6
5	2	0	3	3
4	0	8	5	8
7	3	5	2	6
6	3	8	6	4

20 最小值是45，最大值是83。

21 Beethoven（貝多芬）

22 A.Galileo（伽利略）
B.Archimedes（阿基米德）
C.Oppenheimer（歐本海默）
D.Einstein（愛因斯坦）E.
Heisenberg（海森堡）F.Bell（
貝爾）G.Fleming H. Ampere（
安培）I. Celsius（攝爾修斯，
即攝氏）J. Pascal（帕斯卡）

23 指向東。

24 左側數起第4欄第4列的
2U。

25

6	8	1	2	4
8	0	9	5	2
1	9	9	6	7
2	5	6	5	1
4	2	7	1	3

26 31，31是唯一的奇數。

27 F。

28

29 1元、25分、5分、1分硬
幣各 4個。

30 10，每一區塊數字總和
與對角區塊相同。

31 8點05分，每個時鐘每次
增加4小時50分。

32 橘色，數字總和若為偶
數，三角形為橘色，數字總
合若為奇數，三角形為粉紅
色。

33 44，將圓形外的三個數字加總後乘以二就是圓形內的數字。

34 8個方塊。

35 5點5分，時鐘每次多一小時二十五分。

36 2點45分，時針每次多兩小時，分針一次多五分鐘、一次少十分鐘，兩者交替。

37 14，◆ = 6，♥ = 4，♣ = 3。

38 9點15分，時針每次加1小時，分針每次加 15分鐘。

39 最大值是200，最小值是26。

40

4	5	1	9	2
5	6	3	1	4
1	3	9	5	1
9	1	5	7	8
2	4	1	8	2

41 西，順序是西、南、東、北、北，依序從第一欄往下、第二欄往上、第三欄往下……依此類推。

42 E。

43 4。

44 21，★=5，●=4，■=8。

45 52，＊=17，●=13，■ = 21。

46 D，方形順時針變換位置，方形裡面的圓形每次都增加一條線，英文字母T的位置是逆時針移動，每次移動自身還會旋轉180°。

47 1，第二列的數字減去第一列的數字可以得到第三列的數字。

48 8，第一列的數字加上第二列的數字可以得到第三列的數字。

49 C，圓圈每次逆時針移動90°，直線每次順時鐘旋針45°，長方形則是每次順時針旋轉90°。

50 8（右上）、8（三角內）和12（右下）。在四張圖中，三角形頂部的數字為連續數列、三角形內的數字與三角形左邊的數字相同且為連續數列，三角形右邊的數字則等於三角形上面與左邊的數字相加之和。

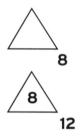

51 18，★=6，●=5，■= 4。

52 0和5，每一列數字都等於上上一列數字減去上一列數字。

53 1和6，每一列數字的外側兩格數字相加等於內側數字。

54 A：65，其他數字都是10的倍數。B：400，其他數字都是9的倍數。

55 E。

56 i)明尼蘇達（Minnesota）ii)Texas（德克薩斯，簡稱德州）iii) Alaska（阿拉斯加）iv) California（加利福尼亞，簡稱加州）v) Florida（佛羅里達）vi)Louisiana（路易斯安那）

57 7。

58 卡特（Carter）、艾森豪威爾（Eisenhower）、詹森（Johnson）、雷根（Reagan）和羅斯福（Roosevelt）

59 1）尤‧伯連納（Yul Brynner）2)卡萊‧葛倫（Cary Grant）3)克拉克‧蓋博（Clark Gable）4) 基努‧李維（Keanu Reaves）5) 湯尼‧寇蒂斯（Tony Curtis）

60

R	N	B	L	F	K	X	C	D	R
E	N	D	C	W	Q	H	S	O	E
N	E	G	A	W	S	K	L	O	V
A	O	H	J	K	O	L	B	P	O
U	R	G	V	D	S	F	Y	J	R
L	T	C	A	R	A	U	G	A	J
T	T	O	E	G	U	E	P	M	
P	C	Y	T	O	Y	O	T	A	B
J	C	F	V	G	Z	C	W	D	K
E	K	D	P	M	H	Q	G	Y	F

61

1)比爾・柯林頓（Bill Clinton）

2)亞伯拉罕・林肯（Abraham Lincoln）

3)喬治・華盛頓（George Washington）

4)哈瑞・杜魯門（Harry S. Truman）

5)約翰・甘迺迪（John F. Kennedy）

6)尤利西斯・格蘭特（Ulysses Grant）

62 A。

O_{45}	T_{32}	E_{11}	S_{16}	I_{47}	O_{30}	T	I_{14}
M_{10}	O_{17}	P_{46}	S_{31}	L_{18}	B_{15}	G_{48}	R_{29}
E_{33}	O_{44}	G_{55}	N_{58}	D_{51}	N_{62}	G_{13}	O_{2}
N_{18}	E_{9}	B_{52}	O_{61}	R_{54}	A_{57}	I_{3}	O_{49}
H_{43}	V_{34}	E_{59}	J_{56}	D_{63}	L_{50}	M_{3}	T_{47}
S_{5}	R_{19}	A_{64}	E_{53}	F_{60}	D_{25}	R_{38}	N_{27}
E_{35}	W_{42}	B_{21}	U_{6}	A_{37}	I_{40}	R_{2}	C_{4}
O_{20}	I_{7}	M_{36}	N_{41}	E_{22}	R_{5}	E_{26}	T_{39}

63 R。

O_{23}	P_{44}	C_{33}	A_{8}	O_{21}	R_{42}	N_{31}	
K_{34}	A_{1}	T_{22}	Y_{43}	I_{32}	P	D_{20}	
L_{45}	M_{24}	L	R_{12}	C	N_{30}	A_{41}	
R_{2}	P_{35}	I	Y_{47}	M_{10}	L	D_{6}	
W_{25}	A_{46}	E	K_{16}	N_{13}	G_{40}	O_{29}	
R_{36}	N	E_{27}	T	C	L	A_{18}	
R_{49}	A_{26}	I_{37}	O_{4}	F_{17}	S_{28}	E_{39}	

64 C。

65 A，圖片順序是依照每個圖形的封閉空間數量來決定的。

66 D，從每一列最左邊開始，圖案每一次都向右翻滾一次。

67 D，其他組的圖案可以互相旋轉而得（上下分開討論），但圖D不論上下圖，都是其他三組上下圖的鏡像。

68 B，B的太陽方向和其他圖案不同。

69 兩個都會下降。

70 B，每次有兩條太陽光移動，每次移動一步。

71

72 A不動，B會下降。

73 A，其他組都有兩個圖案兩兩相依。

74 D，中間的圖案逆時針旋轉，四周的圖案順時針旋轉。

75 D，圖D內有圖形沒有互相交疊。

76 B，圖形先向左轉，然後依水平方向鏡射。

77 C，有好幾個磚塊被移動了，其他三組都是一樣的。

78 缺少的是G圖（沒有裝貨的貨車），代表的數字為0。

79 C。

80 會上升。

81 D，在其他三組圖案中，下方的綠點標示著上方圖形旋轉180度後的交叉處。

82 A。

83 C，腳踏車（代表數字0）不見了。

84 A。

85 兩個都會上升。

86 A和E，B、C和D可以透過旋轉的方式轉換。

87 256，藍色代表 7、黃色代表6、紅色代表5、綠色代表4、橘色代表3，方形內的數字先相乘，每個方形代表的數字再相加。

88 A，其實就是類比的形狀上下顛倒。

89 每個圖案出現的邏輯是出現在多少形狀裡，舉例來說，右下角的圓錐出現在兩個形狀裡，圓筒則是出現在三個形狀裡。

90 F，其他圖案都有一個以上的不同之處。

如：123456789→678912345）。

91

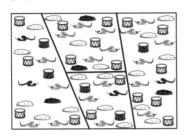

92 A和F、B和C、D和E。

93 B，比利的籬笆周長最長。

94 C，每塊磁磚上下分開計算。依照前面給的提示排出序列，共9種動物，但每塊磁磚每次只使用3種，每次序列用完之後，從上次序列的倒數第四塊開始再排列（例

95 116，黃色代表8、綠色代表6、橘色代表3、粉紅色代表2，方形的兩半相乘，然後整列、整欄數字相加。

96

97 A。

98 H，紅色欄一組，每次往右一欄，碰到右邊的時候，會從左邊開始。

99 D，D圖中的人沒有眉毛。

100 會上升。

101 如下圖所示。

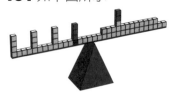

102 CF，將形狀周圍的字母序相加，橘色方形再加 5，藍色方形再加6，再將字母序對應回字母即為答案。

103 C，下方的閃電和箭頭換了位置。

104 B，逆時針轉90度後再鏡像翻轉。

105 D，圖中的箭頭跑到其下方圖案的前面。

106 79，綠色代表2、紅色代表3、黃色代表4、藍色代表5、橘色代表6，整欄（列）相加即為答案。

107 D。

108 A會上升，B會下降。

109 C。

110 A，和原圖相比，閃電上下顛倒並換邊。

111 B，有三處不同。

112 A會上升，B會下降。

113 D，其他圖案都可以透過旋轉互相轉換，D圖有一顆球換了位置。

114 B，B圖是其他圖案的鏡像，其他圖案都可以透過旋轉互相轉換。

115 (a)磚頭和砲彈會同時著地（雖然距離會比現在遠很多），砲彈發射之後，除了原先發射的力之外，就只會受重力影響，跟磚頭下降的速度一樣。

116 C，圖案往右轉就是答案。

117 B，圖形每次順時針旋轉72°。

118 F，圖案中兩個形狀轉180°，相對位置不變。

119 如下圖所示。

120 B，紫色球是其他三組
的鏡像。

121 C和E是其他三組的鏡
像，其他三組圖案都可以透過
旋轉互相轉換。